Goose

誰是白鵝小菇？

Laura Wall

新雅文化事業有限公司
www.sunya.com.hk

Goose（白鵝小菇故事系列）

本系列共 6 冊，以貼近幼兒的語言，向孩子講述小女孩蘇菲與白鵝小菇的相遇和生活點滴。故事情節既輕鬆惹笑，又體現主角們彌足珍貴的友誼，能感動小讀者內心的柔軟，讓他們學懂發現生活中的小美好，做一個善良、溫柔的孩子。

此外，內文設有中、英雙語對照及四語點讀功能，包括英語、粵語書面語、粵語口語和普通話，能促進幼兒的語文能力發展。快來一起看蘇菲和小菇的暖心故事吧！

如何啟動新雅點讀筆的四語功能

請先檢查筆身編號：如筆身沒有編號或編號是 SY04C07、SY04D05，請先按以下步驟下載四語功能檔案並啟動四語功能；如編號第五個號碼是 E 或往後的字母，可直接閱讀下一頁，認識如何使用新雅閱讀筆。

1. 瀏覽新雅網頁 (www.sunya.com.hk) 或掃描右邊的 QR code 進入 。

2. 點選 下載點讀筆檔案 ▶。

3. 依照下載區的步驟說明，點選及下載 Goose（白鵝小菇故事系列）框目下的四語功能檔案「update.upd」至電腦。

4. 使用 USB 連接線將點讀筆連結至電腦，開啟「抽取式磁碟」，並把四語功能檔案「update.upd」複製至點讀筆的根目錄。

5. 完成後，拔除 USB 連接線，請先不要按開機鍵。

6. 把點讀筆垂直點在白紙上，長按開機鍵，會聽到點讀筆「開始」的聲音，注意在此期間筆頭不能離開白紙，直至聽到「I'm fine, thank you.」，才代表成功啟動四語功能。

7. 如果沒有聽到點讀筆的回應，請重複以上步驟。

如何使用新雅點讀筆閱讀故事？

1. 下載本故事系列的點讀筆檔案

1 瀏覽新雅網頁 (www.sunya.com.hk) 或掃描右邊的 QR code 進入 [新雅·點讀樂園]。

2 點選 [下載點讀筆檔案 ▶]。

3 依照下載區的步驟說明，點選及下載 *Goose*（白鵝小菇故事系列）的點讀筆檔案至電腦，並複製至新雅點讀筆的「BOOKS」資料夾內。

2. 啟動點讀功能

開啟點讀筆後，請點選封面右上角的 [新雅·點讀樂園] 圖示，然後便可翻開書本，點選書本上的故事文字或圖畫，點讀筆便會播放相應的內容。

3. 選擇語言

如想切換播放語言，請點選內頁左上角的 ⒺⓃⒼ 粵 ☆ 普 圖示，當再次點選內頁時，點讀筆便會使用所選的語言播放點選的內容。

4. 播放整個故事

如想播放整個故事，請直接點選以下圖示：

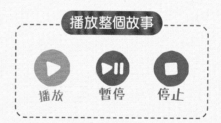

5. 製作獨一無二的點讀故事書

爸媽和孩子可以各自點選以下圖示，錄下自己的聲音來說故事！

1 先點選圖示上 爸媽錄音 或 孩子錄音 的位置，再點 OK，便可錄音。

2 完成錄音後，請再次點選 OK，停止錄音。

3 最後點選 ▶ 的位置，便可播放錄音了！

4 如想再次錄音，請重複以上步驟。注意每次只保留最後一次的錄音。

爸媽請使用
這個圖示錄音

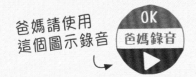

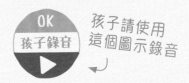

孩子請使用
這個圖示錄音

This is Sophie.

這是蘇菲。

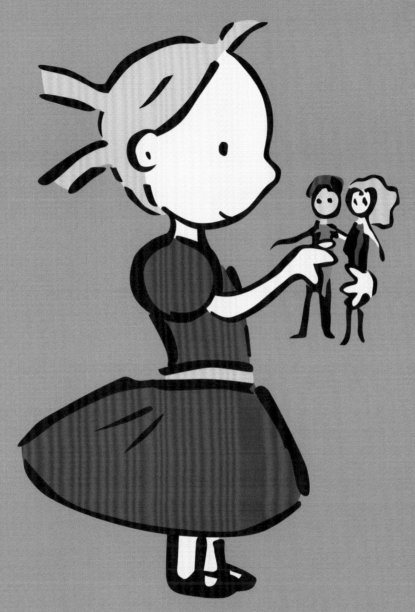

She likes to play with her dolls.

她喜歡玩洋娃娃。

And dress up.

也喜歡玩裝扮遊戲。

 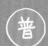

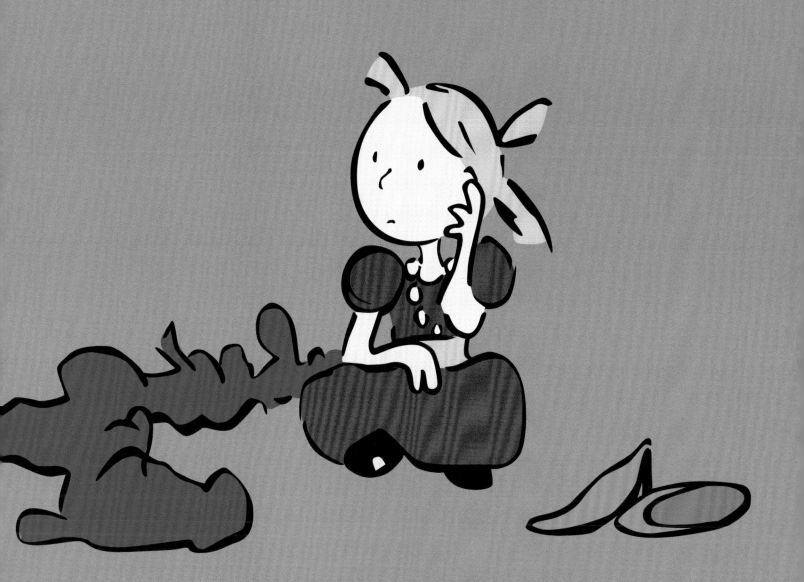

But this isn't much fun on her own.

但一個人沒那麼好玩。

Sophie's mum takes her to the park.

有一天，蘇菲的媽媽帶她去公園。

Sophie wants to go on the see-saw.

蘇菲想玩蹺蹺板，

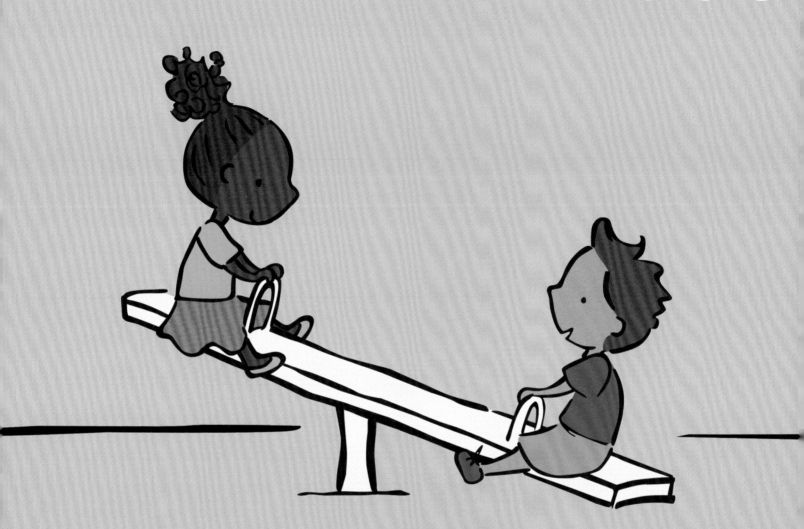

But other children are already playing on it.

但有其他小朋友在玩。

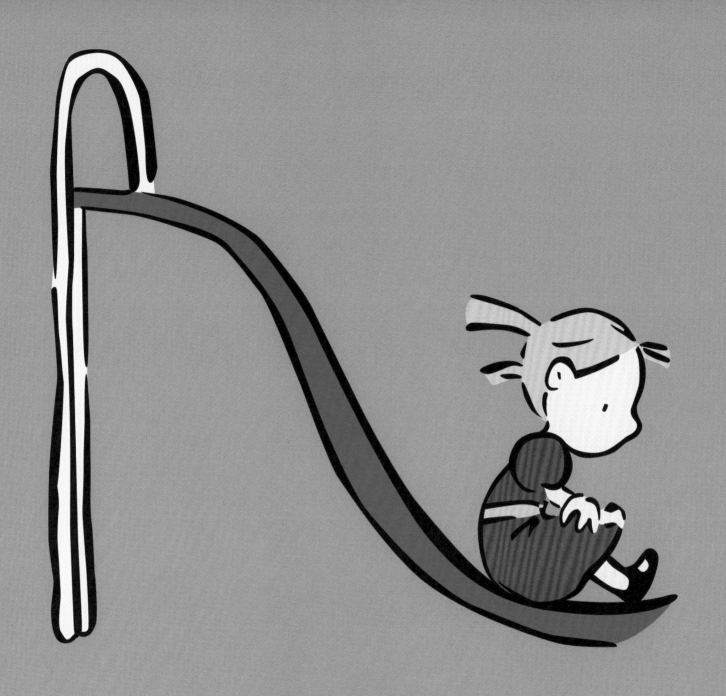

So instead she sits on the slide.

於是，她就去溜滑梯。

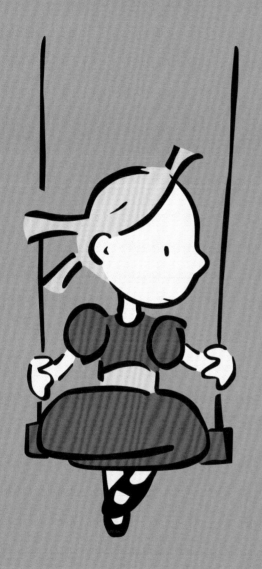

And swings on the swings.

再去盪鞦韆。

13

Sophie wishes she had a friend to play with.

但蘇菲多麼希望有個朋友陪她玩。

But wait. What's that?

等等，那是什麼？

A goose!

一隻白鵝！

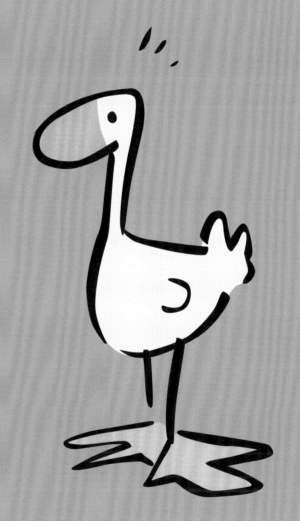

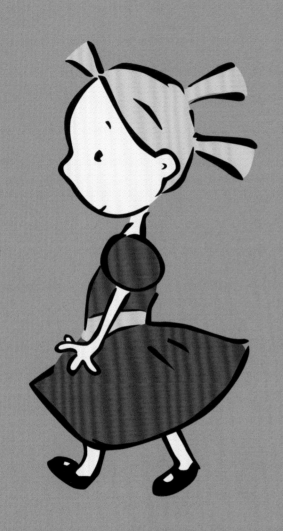

The goose follows Sophie.

白鵝跟着蘇菲走。

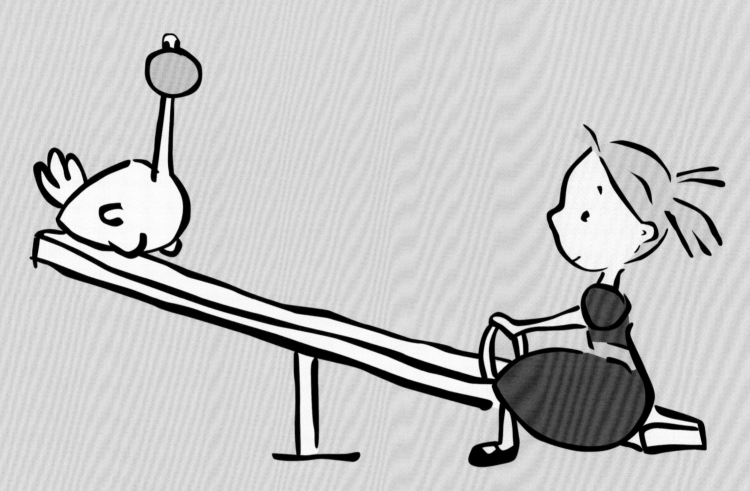

They play on the see-saw.

他們一起玩蹺蹺板。

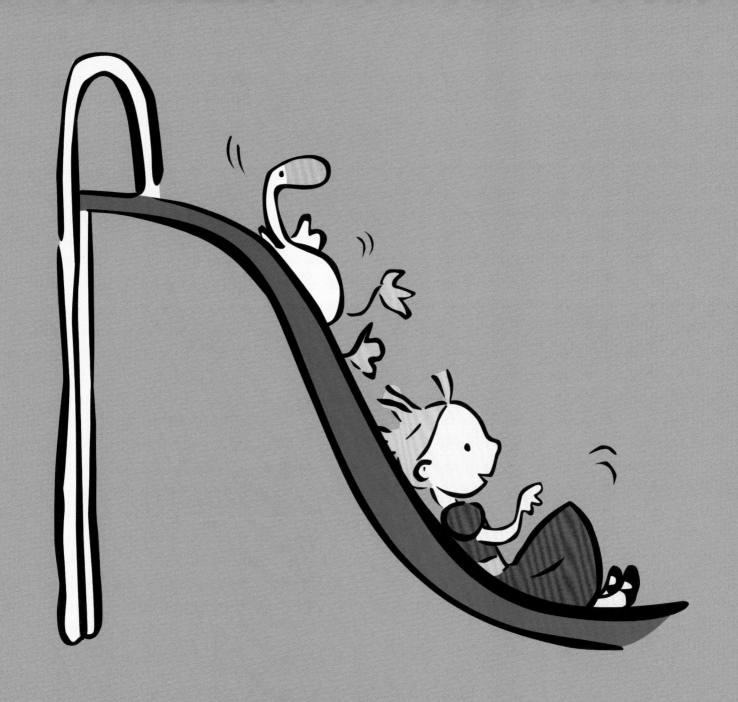

And on the slide.

一起溜滑梯。

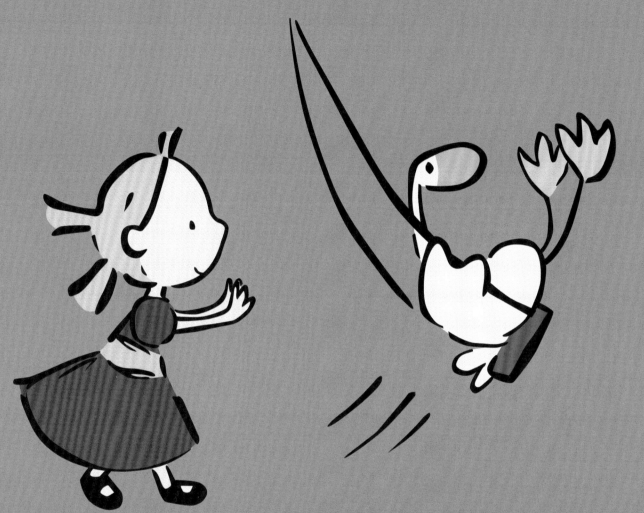

And they swing on the swings.

再一起盪鞦韆。

When it's time to go home,
the goose wants to come too.

是時候回家了，白鵝也想跟她回去。

But Mum says no.

但媽媽說不可以。

"Goodbye, Goose!"

「再見了，小菇！」

The next day Sophie goes back to the park.

第二天，蘇菲回到公園。

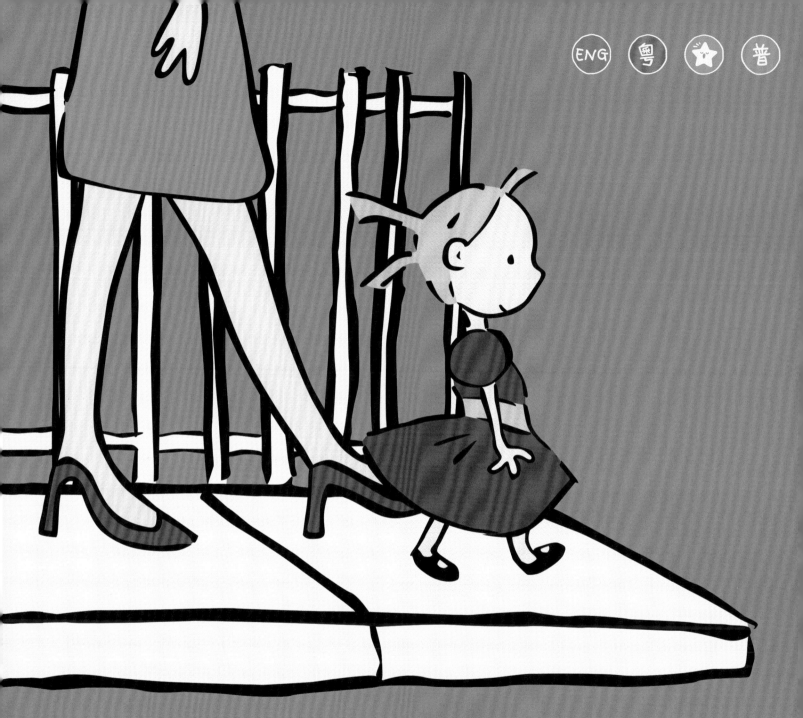

And who should be there but Goose!

小菇竟然還在那裏！

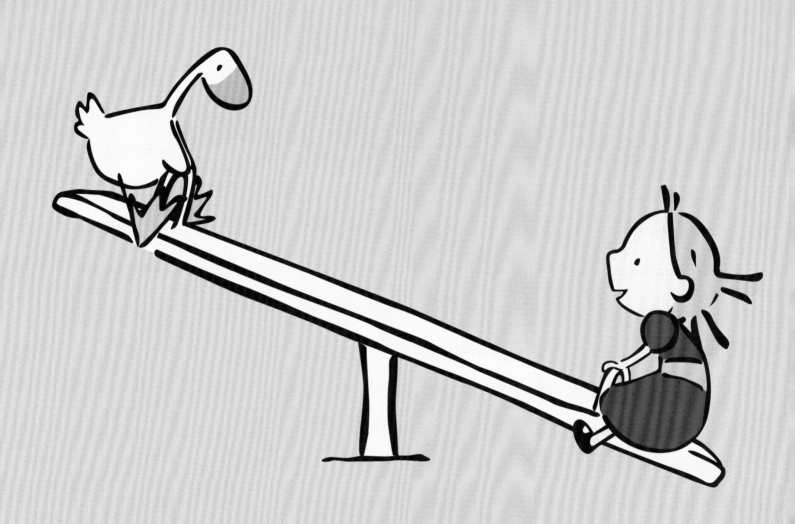

They play on the see-saw again.

他們又一起玩蹺蹺板。

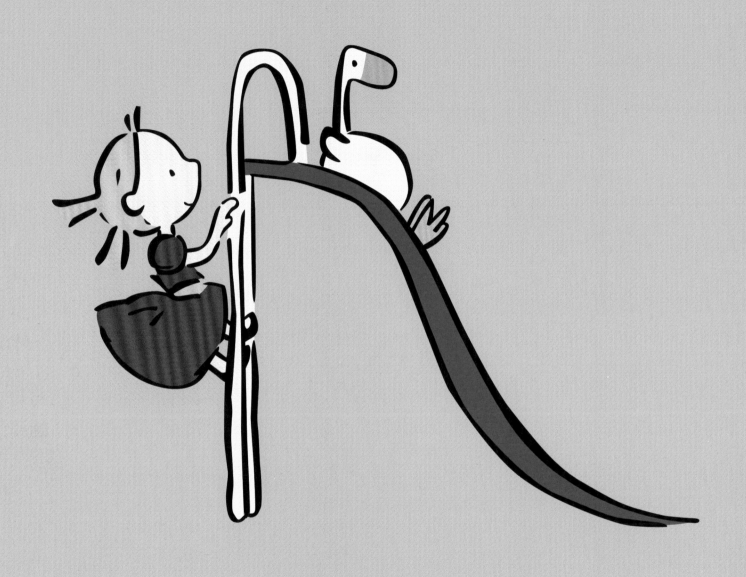

And on the slide.

一起溜滑梯。

 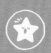

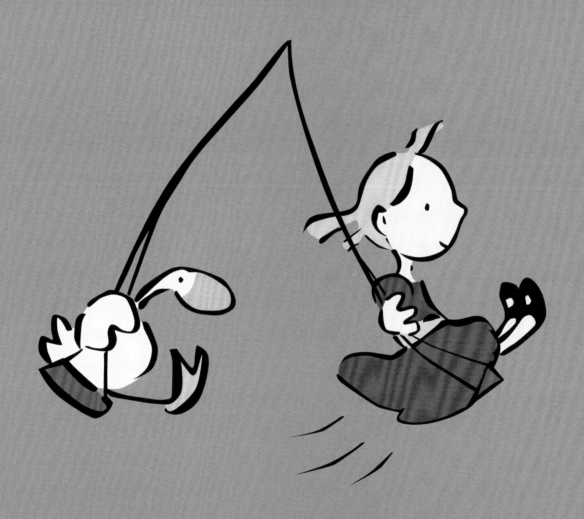

And they swing on the swings.

一起盪鞦韆。

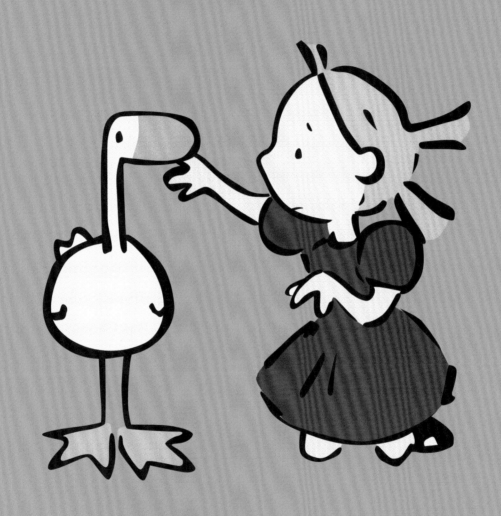

Then Goose looks sad.

然後，小菇看起來有點難過。

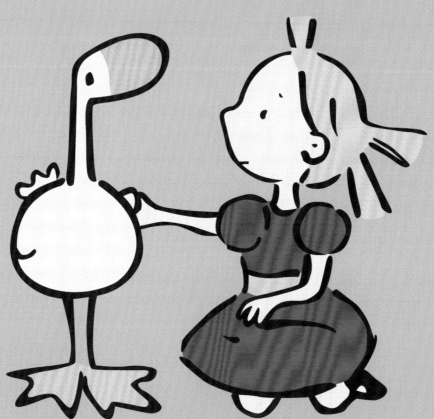

His friends are flying away for the winter.
It is time for him to go.

原來多天快到，小菇的朋友正陸續飛走，
他也是時候離開了。

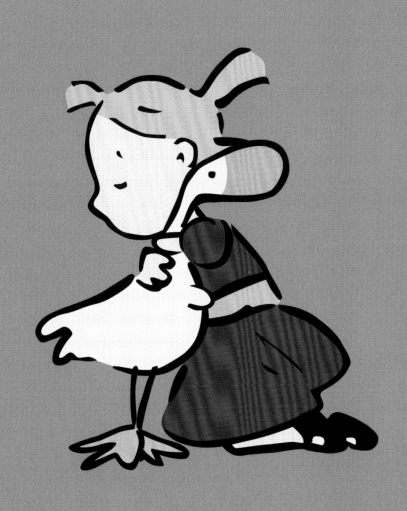

"Goodbye, Goose!"

「再見了，小菇！」

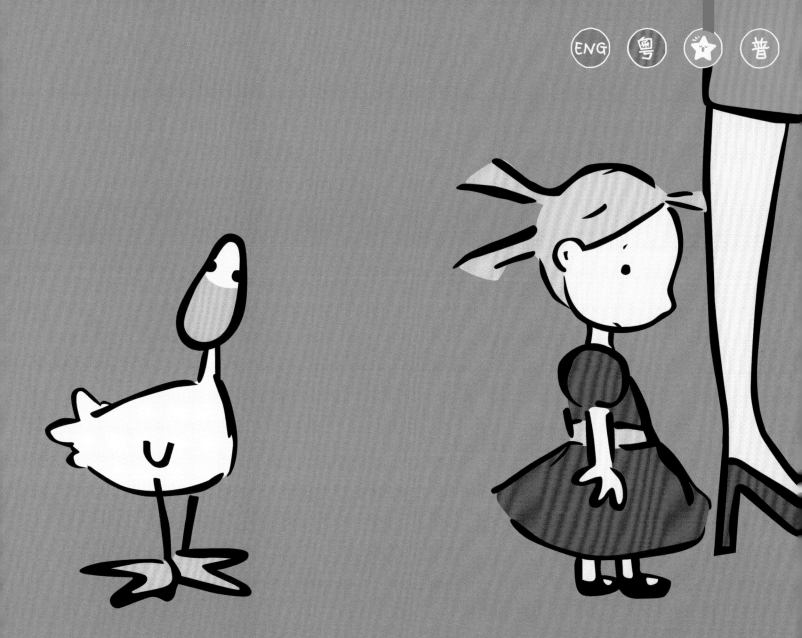

The next day Sophie goes to the park again.

第二天，蘇菲又回到公園。

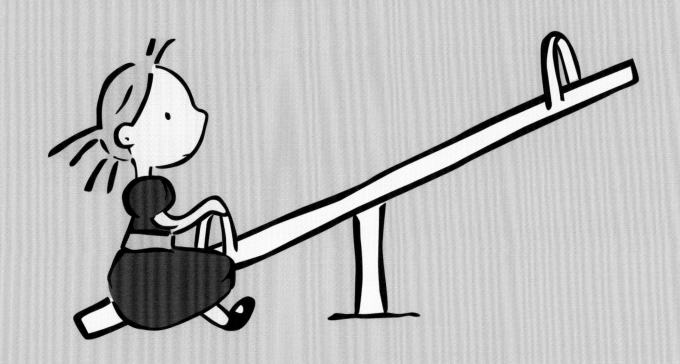

But Goose is not there.

但小菇不在那裏。

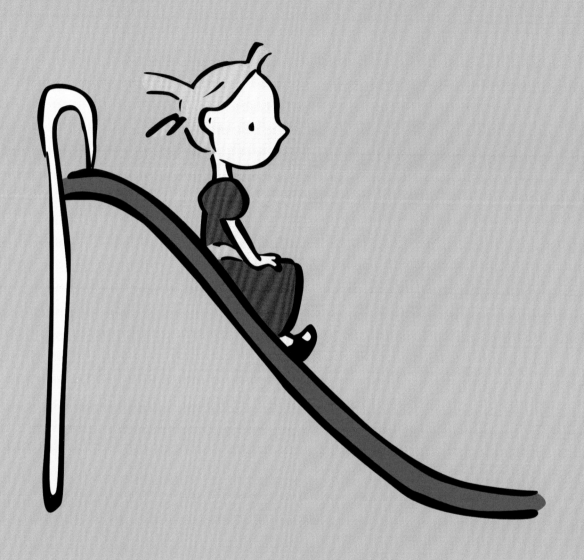

Nothing is quite as much fun.

所有東西都沒那麼好玩⋯⋯

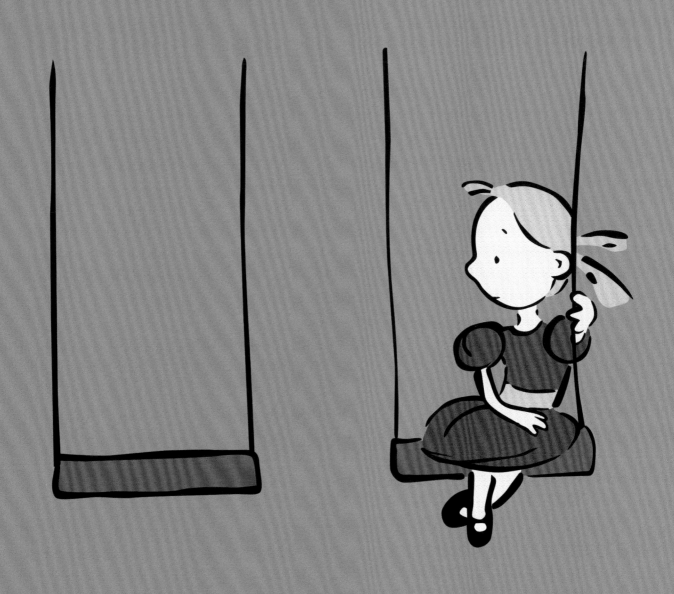

Not without Goose.

因為沒有了小菇。

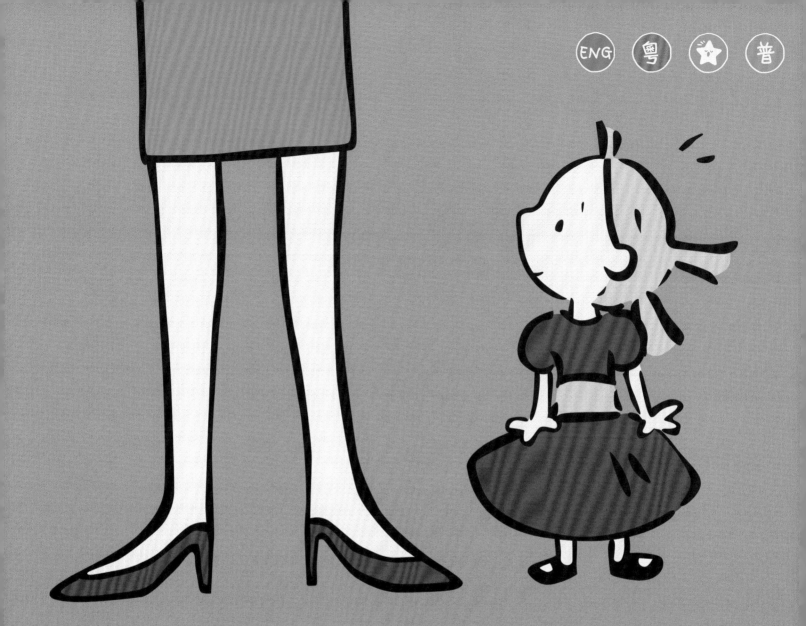

But when it is time to go home,
Sophie hears a familiar sound.

但到了該回家的時候，蘇菲聽見一把熟悉的聲音。

Honk!

呱！

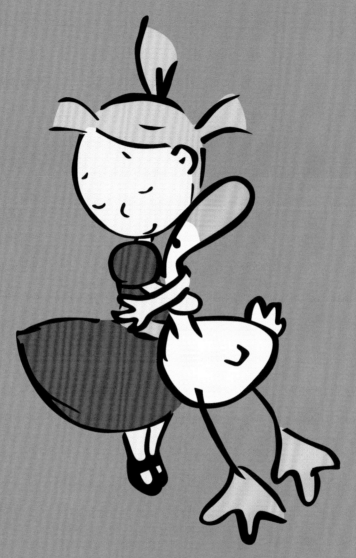

"Goose! You came back!"

「小菇！你回來了！」

43

"Please can Goose come home?"

「請問我可以帶小菇回家嗎？」

"OK," says Mum. "If he promises to be good."

「好吧，」媽媽說，「如果他答應乖乖聽話。」

" Honk!" says Goose.

「呱！」小菇說。

Goose 白鵝小菇故事系列
Goose 誰是白鵝小菇？

圖　　文：蘿拉・華爾（Laura Wall）
翻　　譯：潘心慧
責任編輯：黃偲雅
美術設計：張思婷
出　　版：新雅文化事業有限公司
　　　　　香港英皇道499號北角工業大廈18樓
　　　　　電話：（852）2138 7998
　　　　　傳真：（852）2597 4003
　　　　　網址：http://www.sunya.com.hk
　　　　　電郵：marketing@sunya.com.hk
發　　行：香港聯合書刊物流有限公司
　　　　　香港荃灣德士古道220-248號荃灣工業中心16樓
　　　　　電話：（852）2150 2100
　　　　　傳真：（852）2407 3062
　　　　　電郵：info@suplogistics.com.hk
印　　刷：中華商務彩色印刷有限公司
　　　　　香港新界大埔汀麗路36號
版　　次：二〇二三年五月初版

ISBN : 978-962-08-8149-7
Original published in English as 'Goose'
© Award Publications Limited 2012
Traditional Chinese Edition © 2023 Sun Ya Publications (HK) Ltd.
18/F, North Point Industrial Building, 499 King's Road, Hong Kong
Published in Hong Kong SAR, China
Printed in China